御刻三希堂石渠寶笈法帖 第十一册

宋蘇軾書

三希堂法帖

三希堂法帖

三希堂法帖

苏轼·黄州寒食诗帖

苏轼·黄州寒食诗帖

苏轼·黄州寒食诗帖

七三五

七三六

自我来黄州已過

三寒食年欲

惜春春去不容惜今

年又苦雨两月秋

蕭瑟卧聞海棠
花泥汙讌支雪
闇中偷負去

夜半真有力何
殊少年子病起
須已白

春江欲入户雨
势来不已雨小
屋如渔舟濛濛水

云寒空庖煮
寒菜破竈
烧湿苇那

知是寒食倒覺烏衔帋天

哭涂窮死墓在万里也擬門深九重墳

李太白猶悲 東坡此詩似

尽吹不起 右黄州寒食 二首

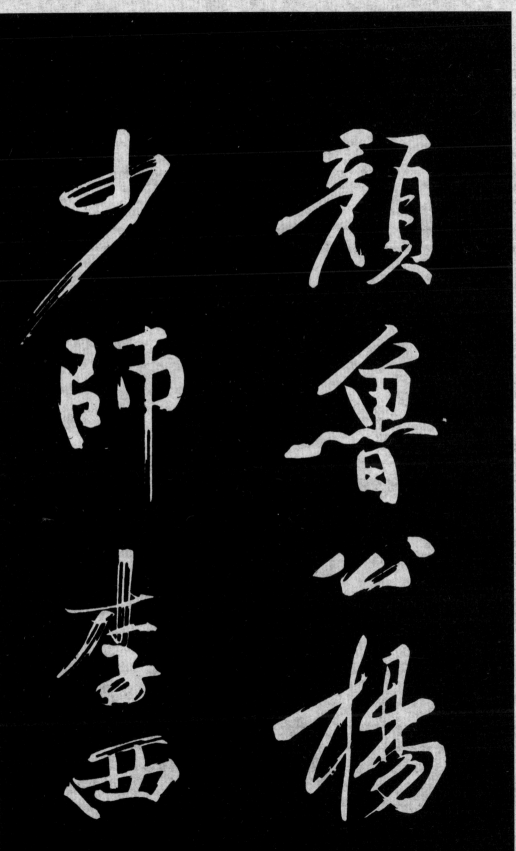

三希堂法帖

苏轼·黄州寒食诗帖

苏轼·黄州寒食诗帖

七四五

七四六

必及此也目

坡復為之未

三希堂法帖

三希堂法帖

苏轼·黄州寒食诗帖

苏轼·黄州寒食诗帖

七四七

七四八

臺筆

意试使東

東坡或見此

書應笑我

於無佛處

稱尊也

余生平見東坡先生真跡不下三十餘卷
必以此為甲觀已摹刻戲鴻堂帖中董其昌
觀并題

東坡書豪宕秀逸為顏楊以後一人此卷乃
謫黃州日所書後有山谷跋傾倒已極而
謂蒙索於佳者乃坡論書語云苟能通
其意常謂不學可又云读書萬卷始通
神蘇子區此題畫波磔間彷彿之則失之遠矣
乾隆戊辰清和月上澣八日御識

賜新除知樞密院事安燾

恩命石[?]斷來三章批答

臣

以表具之德稱其服臣主俱

麻食浮於人上下交骈朕之

為天下慮甚於卿之自為

謀也思而後行有出無反

成命不再卿毋復辭而兄

其不允仍批來章

賜新除知樞密院事安燾辭

點對切一

反字不是及字且子細

無起室

恩命召許斷表章批答

臣

表見之論材考德聖人所以公

天下難徇刀退君子以善一

身權主以義乱為輕重一切

兵論將成 候我狱卿以是

事上豈不賢於逡巡退避也哉

所憑宜不許仍勒来章

無起捏

賜正議大夫同知樞密院

苏轼·安素批答帖

苏轼·安素批答帖

七五七

七五八

事安燾乞退不允詔

臣 上

殘襄顯者舊取其

宿望美育俊乂待甚成

林廉前後相继朝不令人

则堂陛自隆国吝所惜方
今在廷之士郭非华彀之良
而卿以廉强少年为远引
之计杞義未可遽曲
徙所请宜不允故兹诏示想宜

知悉

勅安燾省所奏乞解政事所劄
退守便州事具悉卿之辞屡
诸固此矯激朕之留行

亦嘗究之內之樞機之謀外
之疆場之議責既身任
義難家詞夫飾小行
竞小廉務為難進易
退此練遠心

三希堂法帖
三希堂法帖

苏轼·安素批答帖
苏轼·安素批答帖

苏轼·安素批答帖

七六一

七六二

朕所望於卿也並遠厭
官姦煩朕令所請宜不
允故兹詔示想宜知悉

有
裘窦之卿柄淵自西樞岁嚴

藩服颂由迩辅入侍燕间昭
曰昔有未识之思今乃日闻其
语晚领君子无路在位当益
励於初心尚行词了於枝新
命 所请宜若先仍断表意

此卷吾乡陈仲醇已借
善本刻石今日如见真迹奇
崛真率云坡公未免不
径意而中程者
董其昌跋

苏轼·安焘批答帖

苏轼·安焘批答帖

苏轼·安煮批答帖

七六五

苏轼·洞庭春色赋

七六六

洞庭春色賦

吾聞橘中之樂不減商

山堂霜餘之不在而四老

人者游戲於其間悟世
之泡幻藏千里於一班
嘗棄葉之有餘納芥
子其何娠宜賢王之達

蘇軾·洞庭春色賦

蘇軾·洞庭春色賦

觀寧逸想於人寰娟
兮春風泛天宇兮清閑
吹洞庭之白浪濺北洛之
蓋灣推挽佳人而往游勤

霧鬢与風鬟命黃頭

之千奴卷震澤而与俱

還糅以二米之禾藉以三

脊之菅忽雲蒸而冰

苏轼·洞庭春色赋

七六九

解旋珠零而涕潸翠

勻銀甖瑩絲青綸隨

属車之鴟夷歆木門

之銅環鏒分帝籍之餘

苏轼·洞庭春色赋

七七○

瀝幸公子之破慳我洗盏而起嘗散晋之痹頑畫三江於一吸吞臭龍之神姦醉夢

紛紜始如琴蠻鼓色山之桂櫂扣林屋之瓊闕臥松風之琴縮揭春溜之深瀯追范蠡於渺

苏轼·洞庭春色赋

七七三

苏轼·中山松醪赋

七七四

失舞袖之弯觴而
颜鬓罗袜之尘飞
此觴为西子洗亡国之愁
范甲夫差之懵錄属

赋之以授小子曰乌乎噫
嘻吾言之夸矣公子其
为我刷之
中山松醪赋

苏轼·中山松醪赋

苏轼·中山松醪赋

苏轼·中山松醪赋

苏轼·中山松醪赋

七七五

七七六

皁蠻風中之香

記淺散星宿お尋

軍涉而夜號燧松明

始予宵濟于衡漳

竹異お來蔦爛文章

鴻毛效區、之寸明曾

歲之妙質而死斤斧於

霧菱訴于以不遺宣千

之纠缦惊节解而

流膏嘶檗厥其已遂

尚鉴石之可曹收兹

用於桑榆制中山之

松磈枝余厌憔之中兄

尔莹嶦之劳取通明お

鑑鑈出肪泽於眉曫

与枣麦而熟沸春

苏轼·中山松醪赋

苏轼·中山松醪赋

声之嘈嘈味甘余之小
若颍幽姿之独高知甘
酿之易坏笑凉州之
蒲萄似玉池之生肥非

内府之燕美酾以瘿藤
之纹樽荐以石蟹之
霤声昼日欲之几何
觉天刑之可逃投拄杖

而起飞罗氏童之柳

揽望西山之咫尺欹塞

裳以游邀跨超峰之奢

庭接挂座之瑶孫道

洺此而入海渺瀰天之

云涛使夫秘院之伦

与八仙之羣豪载骄

麟布医凤争榷掣

而瓢擊頹倒白綸巾
淋漓宮錦袍追東坡
而不可及歸餔啜其
醩糟漱松風於齒牙

猶足以賦遠遊而續
離騷也
姑安官郡王以黃柑釀
酒名之曰洞庭春色其

犹子迈麟浮之以饷予

戏为作赋使予为中

山尝以松节酿酒復

为赋之以其事同而文

苏轼·中山松醪赋

苏轼·中山松醪赋

苏轼·中山松醪赋

七八五

七八六

类收录为一卷绍圣

元年闰四月廿一日将

適嶺表遇大雨留襄

邑书此東坡居士记

赤壁賦

壬戌之秋七月既望蘇子與

內府收藏蘇軾墨書凡數十種折秀飄逸尤極其勝此所書二賦乃得遇

嶺時筆氣精氣盤蔚豪楮書首尾麗密信坡書中所不多觀溪

賦中悟七世之范匃藏子里於一班與夫取通剛於盤鬱出膀潭松

真熱奸諺殆其自道於無意中自然流出所謂氣高天下者尚可

想見乾隆丙寅長至後一日御題

客泛舟游于赤壁之下清風
徐来水波不興
誦明月之詩

右整文行書補三十六字

三希堂法帖

三希堂法帖

三希堂法帖

苏轼·赤壁赋

苏轼·赤壁赋

七九〇

七八九

少焉月出於東山之上裵回
於斗牛之間白露橫江水
歌窈窕之章
舉酒屬客
詩

光接天縱一葦之所如陵

万頃之茫然浩乎如憑虛

御風而不知其所止飄之乎

如遺世獨立羽化而登僊

於是飲酒樂甚扣船而

歌之歌曰桂棹兮蘭槳

三希堂法帖

三希堂法帖

苏轼·赤壁赋

苏轼·赤壁赋

七九一

七九二

擊空明兮泝流光渺渺兮

余懷望美人兮天一方容有

吹洞簫者倚歌而和之其

聲嗚嗚然如怨如慕如

泣如訴餘音嫋嫋不絕如

縷舞幽壑之潛蛟泣孤
舟之嫠婦蘇子愀然正
襟危坐而問客曰何為其
然也客曰月明星稀烏鵲
南飛此非曹孟德之詩乎

西望夏口東望武昌山川
相繆鬱乎蒼蒼此非孟德
之困於周郎者乎方其破
荆州下江陵順流而東也
舳艫千里旌旗蔽空釃

苏轼·赤壁赋

苏轼·赤壁赋

七九三

七九四

酒臨江横槊賦詩固一世
之雄也而今安在哉況吾与
子漁樵於江渚之上侶魚
蝦而友麋鹿駕一葉之扁
舟舉匏樽以相属寄蜉

蝣於天地渺浮海之一粟
哀吾生之須臾羨長江之
無窮挟飛仙以遨游抱
明月而長終知不可乎驟
得託遺響於悲風蘇子

曾不能以一瞬自其不變

自其變者而觀之則天地

如彼而卒莫消長也蓋將

如斯而未嘗往也贏虛者

旦客亦知夫水與月乎逝者

江上之清風與山間之明

所有雖一毫而莫取惟

之間物各有主苟非吾之

盡也而又何羨乎且夫天地

者而觀之則物與我皆無

月耳得之而為聲目遇
之而成色取之無禁用之
不竭是造物者之無盡藏
也而吾与子之所共食客喜
而笑洗盞更平酌肴核

既盡杯盤狼籍相与枕
藉乎舟中不知東方之既
白

軾 专 歲作此賦未嘗

苏轼·赤壁赋
苏轼·赤壁赋

七九九

八〇〇

轻出以示人見者蓋一
二人而已
钦之有使至求近文
遂親書以寄多難
畏事

钦之愛我必深藏之
不出也又有後赤壁
賦筆倦未能寫當
俟後信軾白

三希堂法帖

苏轼·赤壁赋

苏轼·赤壁赋

八〇一

八〇二

右東坡先生親書赤壁賦前缺三行謹按蘇滄浪補
自序之例輒為完之夫滄浪之書不下素師而方極
媿糠粃之謙徵明於東坡無能為役而益汗其前
媿罪又當何如哉
嘉靖戊午至日後學文徵明題

東坡先生此賦楚騷之一變此書蘭亭
之一變也宋人文字俱以此為極則與書
知所藏名迹頗多知其維逸走矣茉曆
辛丑樓五雲巖村觀日頃
董其昌

苏轼·赤壁赋

苏轼·赤壁赋

八〇三

八〇四

元祐三年春帖子詞

翰林學士臣蘇軾進

皇帝閣

藹藹龍旂色琅琅木鐸音數

行寬大詔四海發生心

暘谷賓初日清臺告協風願

如風有信長與日俱中

草木漸知春萌芽冒雪新從

今八千歲合抱是靈椿

聖主憂民未解顏天教瑞雪

三希堂法帖

三希堂法帖

苏轼·春帖子词

苏轼·春帖子词

苏轼·春帖子词

八〇六　八〇五

報豐年蒼龍挂闕農祥正
父老相呼看籍田
皇太后閣
寶冊瓊瑤重新庭松桂香
雪消春未動碧瓦麼朝陽
瑞日朗天仗儼雲擁壽山猗

蘭春晝永
金母在人間
朝罷金鋪掩人閒寶琴塵欲
知慈儉德書史樂青春
仙家日月本長閒送曨迎春堂
亦然翠管銀罌傳故事金

花绽朦胧作新年
彤史年来不绝书
三朝德化
妇承
姑宫中侍女减珠翠雪裹
贫民得裤襦

边庭无事羽书稀闲遣辟
臣进小诗共助
至尊歌喜事今年春日得
春衣
皇太妃阁
莩桃犹在户桃柏已称觞岁

美風先應朝回漸長

甲觀開千柱飛樓攬九層雪

殘烏鵲喜翔舞下觚稜

孝心目奉

東朝養儉德應師

大練風太史新年占瑞氣

星期潤紫宮中

九門挂月未催班清禁風和

玉漏閑

崇慶早朝銀燭下珮環聲

在五雲間

東風弱柳万絲垂的皪殘

梅尚一枝靈館作欣蠻浴後
祺壇猶記燕来時
夫人閤
綠勝鏤新語酥艱滴小詩
外平多樂事應許外廷知
細雨曉風柔春聲入

苏轼·春帖子词

八一三

御溝已漂新荇没猶帶斷
冰流
扶桑初日映簾昇已覺銅鉦
暖不冰七種共挑人日菜千枝
先剪上元燈
二年十二月五日進後四日書

苏轼·春帖子词

八一四

公以元祐元年九月丁卯爲翰林學士三
年秋兼侍讀此帖廼十二月五日進也時中
外之局而方更諸賢之根脚未固　公憂
以示裴維甫　軾

治尾明惕爲不能一朝安故雖文藝間亦
不忘規箴之意如憂民受降克已讀書
寺語真有得於主文譎諫之義或謂
芝文俳優縱橫可乎漢儒靡麗之詞
勸百而諷一君子猶少之唐燕許以大手
筆日侍清燕徒能備張封禪朝覲之
盛規戒何有扎使其涉之詩當愧死
矢淳祐三年夏五合沙林存端拜書于東
淮制幕

玉堂中蓋此老當此時為
此詩而猶有憂民未解顏之
語猗歟盛哉淳祐改元二
月既望御書寧李曾伯
右蘇文忠公擬進春帖子
副本為真迹毫疑至於

憂愛懇切乃寓規儆讀
者猶可坐見其風節按
以元祐元年十一月擢
居詞林非今繞已為
羣邪攻詆明年少踦已
外補又明年出守杭州自

好學神孫類祖宗又安知他日

謹題

十又一日蜀後學鄧文原

聖良有以夫延祐改元七月

觀世变矣元祐之為紹

古君子小人消長之際可以

殿閣位次春帖自歐公凍水之後惟有坡

巳季春世三日高郵龔璛書

言行於世俻記諸此云延祐丁

鶴山先生魏文靖公有師友雅

巻乃稅哭父家物哭父學柱

宣仁社飯語玉念便人悲此

紹聖之誤乎今觀春帖吉思

三希堂法帖

三希堂法帖

蘇軾·春帖子詞

蘇軾·春帖子词

八二一

八二一

老曰頌之寓規不但求工樂府而已坡老欲以
秦郎供帖子長非以其才調宜用於此
耶少游不歷此官莫知工拙周美成六有
才思者代內制辱帖子世首率平之無
奇及讀楊廷秀詩云玉堂著句轉春
風諸老從前之寓忠誰為君王供帖子
丁寧綺語不須工劉潛夫中齋兒儻直
恨不得當筆措詞以續古人使果楊
劉為之又不知能如坡吾若徒緝綺麗

誑说之詞則在太白清平樂王建和
凝宮詞不風矣子曩年在道宮見一
本文雖完而字頗肥不及此軸遠甚憶
元祐往矣感淳而後不見春帖者四
五十年矣黃山金甚臺下白玉堂中今揮
翰手代不乏人太平典故行當拭目
錢塘淳祐遺民仇遠謹書時與
四明戚仁長僧本暢同觀

背郭堂成蔭白茅緣
江路熟俯青郊檔林
礙日吟風葉一籠竹和煙

滴露楠墊下飛鳥將
亦子頻来語鵷宅新
蕖旁人錯比揚雄宅
懶惰無心作解嘲
蜀中多檔木讀如歆戊

木所庇其地則瘠惟樘

大為致涙邊十畝陰凡

美詩云能開樘木三年

然易長三年乃拱枝子

之歌散林也獨中薪耳

苏轼·书杜甫诗帖

八二五

苏轼·书杜甫诗帖

八二六

苏轼·书杜甫诗帖

不然葉蕩水中輒腐

能肥田甚於糞壤故

田家喜種之浮風蕙蕎

茇、如白楊也吟風之句

尤為紀實云籠竹嶄苞中

竹名鏐

臨川危素同四明袁士元拜觀

坡翁書大槩骨撐肉之沒骨自出

新意尒一快哉今觀此書其字

苏轼·书杜甫诗帖

八二七

苏轼·次韵王晋卿

八二八

畫史圓熟道勁可愛與余舊

所見諸帖頓別之幹當寶愛以

傳諸子孫於吾永於也

永乐己丑春三月望日吴郡姚廣孝識

次韻王晉卿送梅

東坡先生未歸時
自種来禽与青李
五年不踏江頭路
花一首

夢逐東風泛藕花
江梅山杏為誰客
獨笑倚眠野水堋
間風物君未識花浪

苏轼·次韵王晋卿

苏轼·次韵王晋卿

八二九

八三〇

翻天雪相激明年
我復在江湖知君對
花三歎息
僕去黄州五周歲矣

飲食夢寐未嘗忘之
方請江湖一郡書
此一詩寄王文父子辯
先弟六請一示李樂
道也

故三詞副使吏部陳公
軾不及見其人然亦時所
識一時名卿勝士多推
尊之尔来前輩凋喪
略盡能称誦

三希堂法帖
三希堂法帖

苏轼·观陈公诗后帖
苏轼·观陈公诗后帖

八三三
八三四

公者漸不復見得其
理言遺事皆當記錄
寶藏況其文章乎
公之孫師仲錄
公之詩廿五篇以示軾三

複太息以想見

公之大略云元豐四年十

一月廿二日眉陽蘇軾書

軾啟前日少致區區重煩

誨荅且審

台侯康勝感慰兼極

歸安丘園早歲共有此意

公獨先獲其漸堂勝念羨但

恐世緣已深未知果脫否耳無

苏轼·与子厚帖

八三五

苏轼·与子厚帖

八三六

緣一見少道宿昔爲恨人還布

謝不宣 軾頓首再拜

子厚宮使正議兄執事

十二月廿七日

石恪畫維摩贊

我觀衆工二師人持一藥

療一病風勞欲寒氣欲

煖肺肝胃腎更平相克

挟方儲藥如丘山卒無

一藥堪施用有大醫王
拊掌笑謝遣衆工病随
愈閒大醫王以何藥還是
衆工所用者我觀三十二菩
薩各以意諸不二門而維

摩詰默無語三十二義一時
隨我觀此義乆不墮維
摩初不離是說譬如油
蠟作燈燭不以火點終不
明終見默然無語寓世王

苏轼·石恪画维摩赞帖

苏轼·石恪画维摩赞帖

八三九

苏轼·石恪画维摩赞帖

苏轼·石恪画维摩赞帖

八四〇

摩诘应我作是念为正念
维摩能於方丈室容受九百
万菩萨三万二千师子座皆
悉容受不迫迮又能分布
说诸光焰佛子菩读维

一钵饭历能十方无量众
粥取少喜佛世界如持针
锋一束叶云是菩萨不
思议住大解脱神通力
我说有子一雾士麻顶破

苏轼·石恪画维摩赞帖

苏轼·石恪画维摩赞帖

八四二

八四一

帽露肘行使華端出
維摩神力又遍維摩詰
笔云此畫無實相耶耶城
中不實佛子若貝維
摩像應作此觀為

正觀
魚枕冠頌
瑩淨魚枕冠細觀初
何物形氣偶相值忽
然而為魚不幸遭同器

剖见而得枕方甚得枕
時是枕非復鱼湯水就
模範噀遂冠五嶽方甚
为冠時是冠非復枕成
壞無窮已究竟与非冠

假使未壞送与無緣
人籍尊無所施是名
为何物我观此身之作
霞電观而況身外物盡
電与無有佛子慈愍故

苏轼·鱼枕冠颂帖

苏轼·鱼枕冠颂帖

八四五

八四六

顧受我此冠笑見冠冠非
冠到知我非我五濁頻
惱中清淨常歡喜
僕在黄岡時戲作此等
語十數篇漸復忘之元祐

三年八月廿九日同僚早出
獨坐玉堂忽憶此二篇卿
復錄之翰林學士眉山
蘇軾記

東坡先生之文之書所謂如我
按指海印發光者也維摩贊其
室中八萬四千獅子座一：演說
妙法末能荅此半偈魚枕頌非

鏡鐙光中所見世界耶在近世
惟邵庵道人與之同參
大慧与富公書曰如是得与
究竟相應豈獨於生死路上

杜本

右側：

得力異日乗鈞軸致君於

堯舜之上如指諸掌耳伏觀

蘇公真書二頌益信其為竟

竟此所以為蘇公歎

方外張雨

左側：

余讀藐玉昌產玉堂丽寫

維摩贊魷窟頌二首

而古是老游戲人間世其

所見卓然獨立乎造是

物者之表雖東方朔倩

三希堂法帖
三希堂法帖

苏轼·鱼枕冠颂帖

苏轼·鱼枕冠颂帖

八五三

八五四

饶为渭躄之雄盖能及藏
玉堂海一升一帆世间以
为利害观福者又盖必以
入其会乃世以是老之学溺
般若而不知殷若之学不

能出其文字之妙也呼维
摩欲以无语现不二门而
是老欲以横说竖说现杉
喜语默难珠三昧一也故
会是沤者所至为玉堂

絮酒一壷送上

達此懐　軾又白

私緒兄殊無聊也且為

尊丈不及作書近以中婦喪二女

苏轼·鱼枕冠颂帖

苏轼·致道源帖

八五五

八五六

绛土不然者雅玉尝烨

尘蒙海而上角

至正三年冬十月郓铁人

道人识于钱唐湖上

孟坚近晚必更佳　轼上
道源兄
台眷
大人令致懃为催了礼书事卷
未及上问昨日得宝月书、皆

苏轼·致道源帖

八五七

謬批词也　合子监簿姿胜
来及偭深　散杉弓
道源无事只今可任
桂顾嗽茶否有少事须因

苏轼·致道源帖

八五八

苏轼·致道源帖

苏辙·与定国帖

八五九

八六〇

面白孟堅之如宋也拜上

然幸之

達之但未必有益也郡送

今子兩正專左意耆者相見即

十緒省為一真之用難忘

流落中深愧不能展

臺末也不眾試手應

宋蘇轍書

辙碣雪甚可書

宴居應有

獨酌之樂區區書不能盡 辙頓首

定國永議使君

廿三日

三希堂法帖

三希堂法帖

苏辙·与定国帖

苏辙·与定国帖

八六一

八六二

象

惠教兒子相次

上謁 辙上

定國閣下

辙啟晴寒

定国使君仁弟

辙启前日承
有暇一访甚幸不一。辙顿首
履況清安今晓

廿七日

訪及厚惠
教多荷之新晴意思猶綽
體中計佳安處
奉謝不一。辙頓首
定国使君弟
十九日

轍啓晚未
惠教多荷之許
起居安勝辱
見訪甚幸不宣
定國使君足下
轍頓首

轍啓頃承
車馬按部獲少奉
談笑殊慰傾
瞻奉遠未幾即日不審
廿七日

起居何如 轍 章州解罷克
於敗闕皆出
餘庇感戴 實深未遑走
謝左右惶悚 可量也 酷暑千万
為時珎重谨奉 手啟 不宣 轍
再拜

鄭天覺自除直嚴以後筆力

提刑國博執事

宋蘇邁書

六月九日

联進無一點畫工俗韻此來王
人中罕見出其右者為永華
居士錢濟明作明皇幸蜀圖
又作單于並騎圖号清谿可人
予泛永華末此一軸以光畫箧大

觀三年八月十日眉山蘇邁伯達
書
宋蘇過書
過叩項稍疎
奉言論傾仰增劉晚來

起居何如適百人惠廬山茶甚
兩器不知可啜否开建茗一三品
漫納去不罪浇渍不一一過叮頍上
貽孫仙尉閣下 十日
告借一日直句木匠嚴九

蘇過·與貽孫帖

八七一

者欲令作少生法明早至
幸甚

贈

遠夫 眉山蘇過

蘇過·詩帖

八七二

忠獻活邦國名與嵩低
尊凄涼幾年後贈印
王其門
遠夫天下士秀氣鍾璵
璠從来萬夫傑不產三

家村
公其往繼之要使風流存
試後四詩

過錄呈

三希堂法帖

三希堂法帖

三希堂法帖

苏过·诗帖

苏过·诗帖

苏过·诗帖

八七四

八七三

時平無事情吟好衛霍貪功未甚

奇爭似一篇人瞻象四方傳誦臥

龍詩

金陵上善開府兩絶句

開府帥襄陽時睿游隆中為諸

葛孔明賦詩有齡雯看但好

三希堂法帖

三希堂法帖

蘇过·诗帖

蘇过·诗帖

八七五

八七六

廟堂陶鑄人材畫流落江淮老

病身又踏槐花隨擧子思量卻禹

甚何人

存游儀高主張使君

江淮冠蓋開如林求一已知何慮

云句為世誰誦放之

三希堂法帖

三希堂法帖

蘇過·詩帖

蘇過·詩帖

蘇過·詩帖

八七

八七八

尋風月韻談嫌許事山川不論仙

人心使君德重如天遠舉子科名

自陷況秋氣未悲先候下黃花雖

好不曾籍

寄如皋葉尉

借馬石莊去天寒曉出門亂岡行

兔毫散點入鴉村於醉倆方薄

如迷海氣昏窗游無限事諮的

句誰言

三希堂法帖

三希堂法帖

黃庭堅·洛陽雨霽詩

黃庭堅·洛陽雨霽詩

八七九

八八〇

黄庭坚·洛阳雨霁诗

黄庭坚·洛阳雨霁诗

黄庭坚·洛阳雨霁诗

黄庭坚·洛阳雨霁诗

黄庭坚·洛阳雨霁诗

黄庭坚·洛阳雨霁诗

八八七

八八八

財有相娱

十九送詩

九媄

三希堂法帖

三希堂法帖

黄庭堅·詩送四十九侄

黄庭堅·詩送四十九侄

八九〇

八八九

共期同

別篇

甚何

舉

黄庭堅·詩送四十九侄

黄庭堅·詩送四十九侄

黄庭堅·詩送四十九侄

八九一

八九二

黄庭坚·诗送四十九侄

黄庭坚·诗送四十九侄

常 貴 有

從 修 厚 身

三希堂法帖

三希堂法帖

黄庭坚·诗送四十九侄

八九五

黄庭坚·诗送四十九侄

八九六

黄庭坚·诗送四十九侄

黄庭坚·诗送四十九侄

八九七

八九八

夏末方得通徹耳怱怱老伏奉

三月旨

手誨審別来

侍奉万福何慰如之

惠寄魤詩楊州集實副承望

廣陵四達之衝人事良可厭又有

黄庭堅·與无咎書帖

黄庭堅·與无咎書帖

黄庭堅·与无咎书帖

八九九

九〇〇

庭堅叩頭比因南康簽判李次山宣

義舟行奉書筆寄雙井計

梦

送故迎新之劳什日近文字之目
极少然
旨甘之奉易丰又书锡在
亲前此六人生极可意事且
主人相与平生倾倒余皆可言间说
又潜有嘉除甚慰孤寂但未知为何

官可出川悠远临书怀想不
可言千万
为亲自重樽前颇能刚制酒否
每思
公在魏时多少疾亦不以忘念不次
庭坚叩头上

其平有本行者立此傳尚未就

含族圖必為完書美但欲為

議昏對否寄宗兄本名字曲折

田園者于躬居之何能久堪渡

諸兄弟中有肯為衆竭力治

甘五叔母縣君万福開慰无量

雲夫七弟得書知侍奉

無咎 通判學士老弟

宋翰林太史脩神宗實錄分寧黄山谷庭堅魯直書

五月五日

耳麾老傷寒論無目亦在几
榮間亦時之擇黙識者傳本
與之此奇書也頗校正其善
惜矣但未下筆作序之成先送
成都開大字极也後付可岁矣

霸州蔵记兄忘但老来极懒
右稽緩如此耳
壽安姑東郷一月中俱不起
聞之悲塞二子雖有水礁為
生資子頤蕭二能周旋之乎

黄庭坚·报云夫帖

黄庭坚·报云夫帖

九〇五

九〇六

寒穷事计顾岂能尽

力矣

叔母不甚觉老居徐氏妹婿

居处何调护念不奕耶无期

相见千万为

黄庭坚·报云夫帖

九〇七

黄庭坚·苦笋赋

九〇八

亲自爱十月十一日兄庭坚报

云夫七弟

余酷嗜苦笋谏者至十人戏作

苦笋赋其词曰僰道苦笋冠

黃庭堅·苦笋賦

黃庭堅·苦笋賦

晃雨川甘脆惬當小苦而及遠味
溫潤稹密多嚙而不瘠人盖苦
而有味如忠諫之可活國多而不害
如舉士而皆得賢是其鍾江山之
秀氣故能溚雨露而避風煙

食肴以之開道酒客為之澄延
彼桂玫之與夢永又安得與之
同年蜀人曰苦笋不可食三之動
瘤疾使人簍而瘠予未嘗與
之下蓋上不譏而喻中士進則

吾信退則眈眈馬下士信耳而不信
目其頑不可鐫李太白但浮醉
中趣勿為醒者傳

吾氣薰人之
破律心情至

黄庭坚·花气诗

黄庭坚·糟姜帖

九一三

九一四

范意雅殊二所青州枣一
蕲潟时懐肉之勤轻渎
不罪

天民知命大主簿霜寒想
庭坚再拜

嫂安裕九姑四姊大嫂妇晋如
师哥四姑五姑六郎罘明儿
九妗姑陈郎十小辅 婵儿
湖况井儿多安乐追江来甚思
池亭寂寞真耐烦君须念忧路

比甚安稳但东经州郡多故

旧经为沔合苗连东家中吉

凡事切且和顺三人轮学学

事勿废规矩三学生不要参

推病在家依财名送级及耶

归书陵常整静无字勿借

出此欲且接下遗工学每读

书看经求清静须乐为上去

三清读洋书必有功美十月

尝立报

諸孫子不得小心照管孫兒門

莫作妙却一

安帖伏惟尊體之重

重直金為對賢弟弟

舟三不及書兄吾

冲淡照涼去入平易

直民書者至如及筆

能知之法不大廣色

松風閣

神品

依山築閣
見平川夜

黄庭坚·松风阁诗

黄庭坚·松风阁诗

九二三

九二四

關簀斗插
屋椽我

黄庭坚·松风阁诗

黄庭坚·松风阁诗

黄庭坚·松风阁诗

三希堂法帖

三希堂法帖

黃庭堅·松風閣詩

黃庭堅·松風閣詩

九二七

九二八

而教令參
天風鳴媧

皇五十弦
洗耳不須

貪買賣酒

甚好賢力

黃庭堅·松風閣詩

黃庭堅·松風閣詩

菩薩泉

嘉三二子

相看不歸

到曉懸

黄庭堅·松風閣詩

黄庭堅·松風閣詩

九三一

九三二

醉此延

夜雨鳴廊

卧僧壇泉

枯石燥復

潺湲山川

光暉為我

黄庭坚·松风阁诗

黄庭坚·松风阁诗

九三三

九三四

妍野僧旱
旱饑不能

寒溪有
館曉見

三希堂法帖
三希堂法帖

黄庭坚·松风阁诗
黄庭坚·松风阁诗

九三七
九三八

炊煙東坡
道人已沈

泉張溪何
時到眼

前 驚 鈞 臺 濤 可

畫 眠 怡

亭 看 篆

黄庭坚·松风阁诗
黄庭坚·松风阁诗
九三九
九四〇

載諸交長

脱拘窮手舟

蛟龍纏

安得此身

周旋

動静遂六十許目屢、阻雨雪今乃

庭坚再拜道途疲曳不得附承

安便遂石須人故遠回明日發舟即

張日力荆州上峡乘舟石大費而至者

宇三樂吞丙善人格淘行李道望

王事不玉劳勤物日與僚友共父

骹力何如

玉荆州不春氣暗暖即日不審

惟清道人本
貴部人甚操行紹識今江西叢林中
未見甚匹也以
天覺堅欲以觀音為難為不知
有道因勸渠百徃見
天覺果已可見 天覺両渠府中迄

行方此阻遠修書情千万
為道自重謹勤手状三月罪
庭堅再拝上
公蘊去縣宣德執事

夏熱秋初即得遇邑子
邀與飲其人甚可愛敬也或問
清啜於崔山高居藥庵狗伯
不知果然否吾內弟書術說後來呈
堂少漁苗也

庭堅叩頭

凌冬老稼僵塞巖窟

次韻
叔父夷仲送夏君玉
赴零陵主簿

田賓堂上酒未醉已變態何如

黄庭坚·帷清帖

九四七

黄庭坚·次韵叔父帖

九四八

黄庭坚·次韵叔父帖

黄庭坚·伏承帖

黄庭坚

九四九

九五〇

東陵瓜子母相鉤帶富貴席
赤爍珠玉作突怳萚淡雖長貧
終有懋親在丈人囷州縣短綬
餘會景居絲枳棘棲坐閱歲
月代青雲巳迷津濁酒未割
愛簿領能乞休衡餔嘆魚菜

羈旅苦地褊江湖見天大方里
一帆檣長風可倚賴固行訪幽
禪頭陀煙雨外
庭堅再拜伏承主冬巳
畢大事無怨無悔何慰如之
不朽之計屬之不肯泛來荷

相知甚深遂接婚烟当以不

能為群但一擾擾未能措意又

字美遣稍空疊即便為之

萍鄉

家兄數書丁寧也狂女子得六

箕帚承

朝夕之事竊聞

家母慈仁待之不異諸女感刻之

庭堅自失

知命弟及平陸王氏妹須嫁畢

自到荊州来拊其表心欲折美

知命而攜數百千皆為

黃庭堅·伏承帖

黃庭堅·伏承帖

黃庭堅·伏承帖

九五一

九五二

天民事委费之吴六月初失知命
中四子牛儿此子精慧异于常儿
窃以为阿户所寄不幸失之主今君
能主怀纪命之幼子同惜爱疾作
不保旦真意绪可知也
繁子不成言语盖目前百事不可

黄庭坚·伏承帖

意勉强为之耳　庭坚再拜
送故人刘季展涉军鹰一
刘郎十力耐百战苍鹰下鞲
秋末晚千里荷戈防犬羊十年
读书厌蔡一武寻北产汗
血驹莫杀南飞寄鹰人

黄庭坚·送刘季展诗

九五三

九五四

三希堂法帖

三希堂法帖

黃庭堅·送劉季展詩

黃庭堅·书争座帖后

九五五

九五六

生有孫親白頭可令一日無

甘饌

石硯公中玉子瘦金剛窟

前無草　人家耕耘成白璧

道人賣揠起風痱絳囊璀

粲思盈斗竹番　甘要百圍

到官莫道云来使日　風

鴻鴈歸

此書草三尒在長安

安師文家其後兩尒別

在師文弟師楊家有江

南石刻但有前三承

予頃在京師盡借得

此五承合為一軸令妙

以墨錦褾飾以玉軸

枯觀美安家又有鲁公

祭伯父豪州刺史文祭

姪季明文皆天下奇

書也

黄庭堅·书争座帖后

黄庭堅·书争座帖后

黄庭堅·书争座帖后

九五七

九五八

三希堂法帖
三希堂法帖

三希堂法帖

黄庭坚·与希召帖

黄庭坚·与希召帖

黄庭坚·与希召帖

剥去沙一足滂以线

行轻勘甚愧又二墨送摸句

贵其长大学文也如寿不早

解舟印吉奉别不须甚绖

去欧到惠林级也庭坚

戍石都晗 左藏仁执

經宿伏惟
安勝聞有摹李捕魚圖輙借
庭誨眎悉
遂云无事

黃庭堅·與庭誨帖

黃庭堅·與庭誨帖

黃庭堅·與庭誨帖

九六一

九六一

九六二

眉州攝判官王申師者在黔
州舊識之有吏能廉節其
持親喪齊衰三年踈布餰
粥未嘗以素冠墨衰出門今之
曾閔也

嘉州趙肯堂頃過施州清江
而識之學問之士而不慚為吏
及問其里人本安寧孤立而能
自奮仰祿以事其父母而解
官二年未蒙

諸公除用也

二士輒以啟諸
左右少補
聰明之萬一庭堅再拜

三希堂法帖

三希堂法帖

三希堂法帖

黃庭堅·二士帖

黃庭堅·二士帖

黃庭堅·二士帖

九六三

九六四

黃庭堅·山預帖

九六五

黃庭堅·山預帖

九六六

當陽張中州去年臘月寄山
預來自荊南久之四月余乃到
沙頭耶視之萌芽森然有
盈尺者意皆可棄小兒輩請

試煮食之乃大好蓋與護牙
小豈同瘥物理不可盡如此今之
論人材者用其所知而輕棄人
可勝歎哉

庭坚 辱

教审

侍奉万福为慰承

读书绿阴密日用乐

甚善也 鹤 见录如十

为妙曲作乐尚未就尔

西送风太高但可书 大字

故若小行书须凸矮风

乃佳适呈宾家奉

庭坚

三希堂法帖

三希堂法帖

三希堂法帖

黄庭坚·与立之帖

九六九

九七〇